仿古山水画技法丛书

元代小品

黄民杰 著

海峡出版发行集团
福建美术出版社

图书在版编目（CIP）数据

元代小品 / 黄民杰著 . -- 福州 ：福建美术出版社，2024.4
（仿古山水画技法丛书）
ISBN 978-7-5393-4558-1

Ⅰ．①元… Ⅱ．①黄… Ⅲ．①山水画－国画技法
Ⅳ．① J212.26

中国国家版本馆 CIP 数据核字（2024）第 028481 号

出 版 人：郭　武
责任编辑：蔡　敏
装帧设计：李晓鹏　陈　秀

仿古山水画技法丛书·元代小品

黄民杰　著

出版发行：福建美术出版社
社　　址：福州市东水路 76 号 16 层
邮　　编：350001
网　　址：http://www.fjmscbs.cn
服务热线：0591-87669853（发行部）　87533718（总编办）
经　　销：福建新华发行（集团）有限责任公司
印　　刷：福建新华联合印务集团有限公司
开　　本：889 毫米 ×1194 毫米　1/12
印　　张：2.66
版　　次：2024 年 4 月第 1 版
印　　次：2024 年 4 月第 1 次印刷
书　　号：ISBN 978-7-5393-4558-1
定　　价：38.00 元

　　山水画不仅是一种艺术形式，更是一种文化传承。随着文人画的兴盛，人们越来越喜欢在山水画中寻找精神归宿。山水小品虽不及中堂、立轴等鸿篇巨制，但在小小的方寸之间，就有高古的情韵和悠远的意境。画家们更能把艺术创作发挥得淋漓尽致，给人以"咫尺有千里之势"的感受。

　　元代的山水画开始讲究笔墨趣味，从宋画的严谨，逐渐转化为抒发个人情怀，更带有书写性，具有书卷气。倪云林创折带皴，喜作疏林坡岸，意境萧疏清远；王蒙擅长解索皴和牛毛皴，喜作重峦叠嶂、长松茂树；黄公望所创山水皴笔不多，苍茫简远，峰峦浑厚。

　　在此，作者精选了十余张仿元代山水小品作品，以"仿古"的形式来再现中国传统山水小品之美。"仿古"是我们学习中国画的必由之路，不是为了复制，而是为了学习和创作。古人云"读书百遍，其义自见"，正是这个道理。我们通过仿古来深入了解笔墨技巧，理清山水画的发展脉络，不至于误入歧途。仿古山水不是对古人经典的照搬照抄，而是在学习古人笔墨技巧的基础上，进一步传移模写，在模仿中培养独立创作能力。

　　希望这套"仿古山水画技法丛书"能成为学画者学习传统山水画技法登堂入室的台阶，同时这些画面空灵、景少趣多的山水小品能给读者带来诗情画意的审美享受。

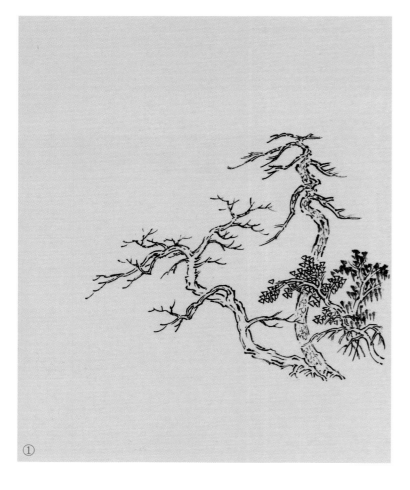

①

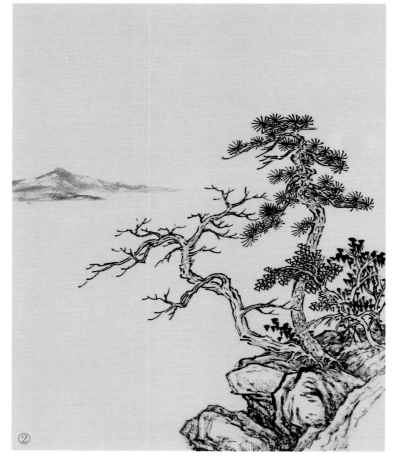

②

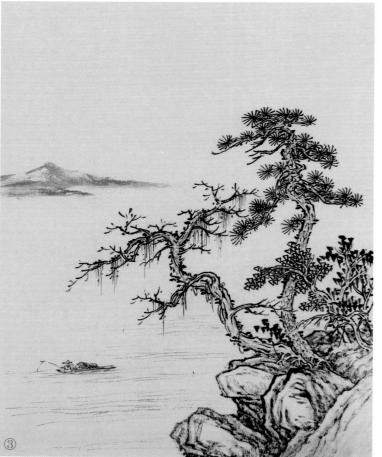

③

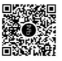

扫码看教学视频

《秋江独钓》画法

步骤一：用小狼毫笔勾出枯树、杂树和松树的树干，
　　　　注意枝干的穿插，再画上夹叶和点叶。

步骤二：用兼毫笔画出山石，并略加皴擦和渲染，
　　　　勾出松针，侧锋画出远山。

步骤三：用淡赭石染山石、树干、远山、人物、小船，
　　　　勾出水纹。

步骤四：朱磦点夹叶，钛白染点景人物的衣服。对
　　　　山石、树木点苔并添加苇草。用花青调墨
　　　　染水和天。

秋江独钓

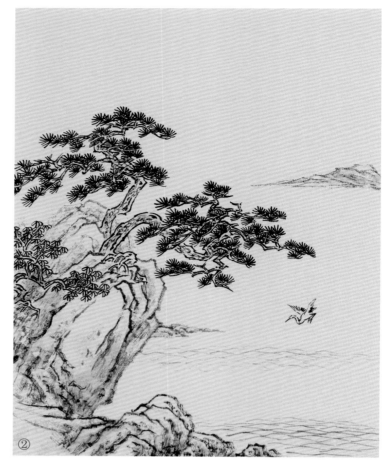

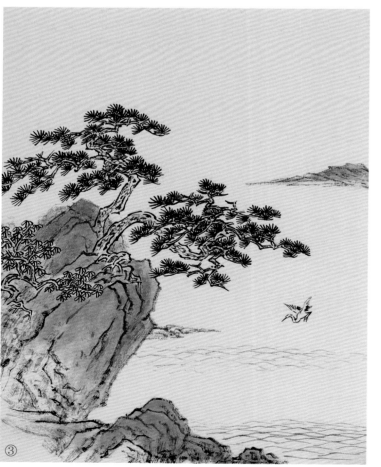

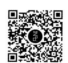

《孤鹤横江》画法

步骤一：用小狼毫笔勾出近景山石、松树、夹叶树。用淡墨勾出远山。

步骤二：用小狼毫笔勾出水纹和仙鹤。用淡赭石色染山石树木和远山。

步骤三：用花青调藤黄或汁绿色染山石和远山，稍干后略加三绿染一遍，最后加三青染一遍。

步骤四：朱磦点夹叶、钛白色点仙鹤。对山石点苔，添加苇草。用花青调墨染水和天。

孤鹤横江

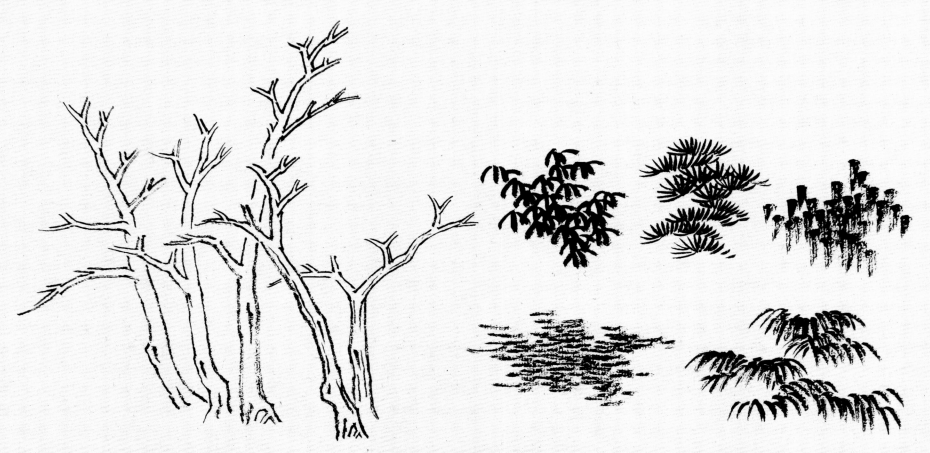

杂树的枝干穿插与五种点叶的画法。

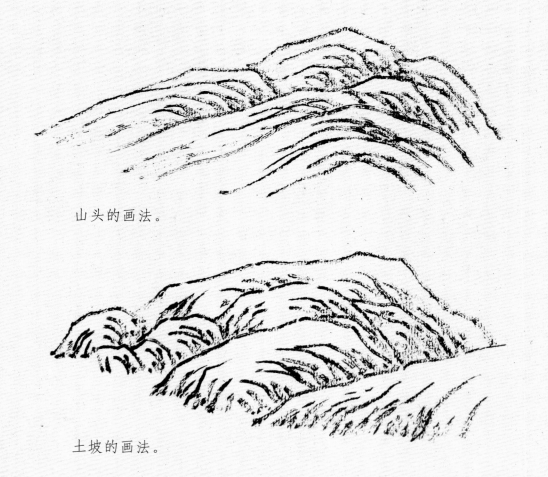

山头的画法。

土坡的画法。

难点解析视频

《水竹幽居》上色要点：

1.先用赭石勾山石和山头的纹理，染树干、坡岸、屋顶、小桥。

2.用花青调藤黄加少许墨成草绿色，染山石、山头、土坡。

3.用花青调墨画远山，染树叶。

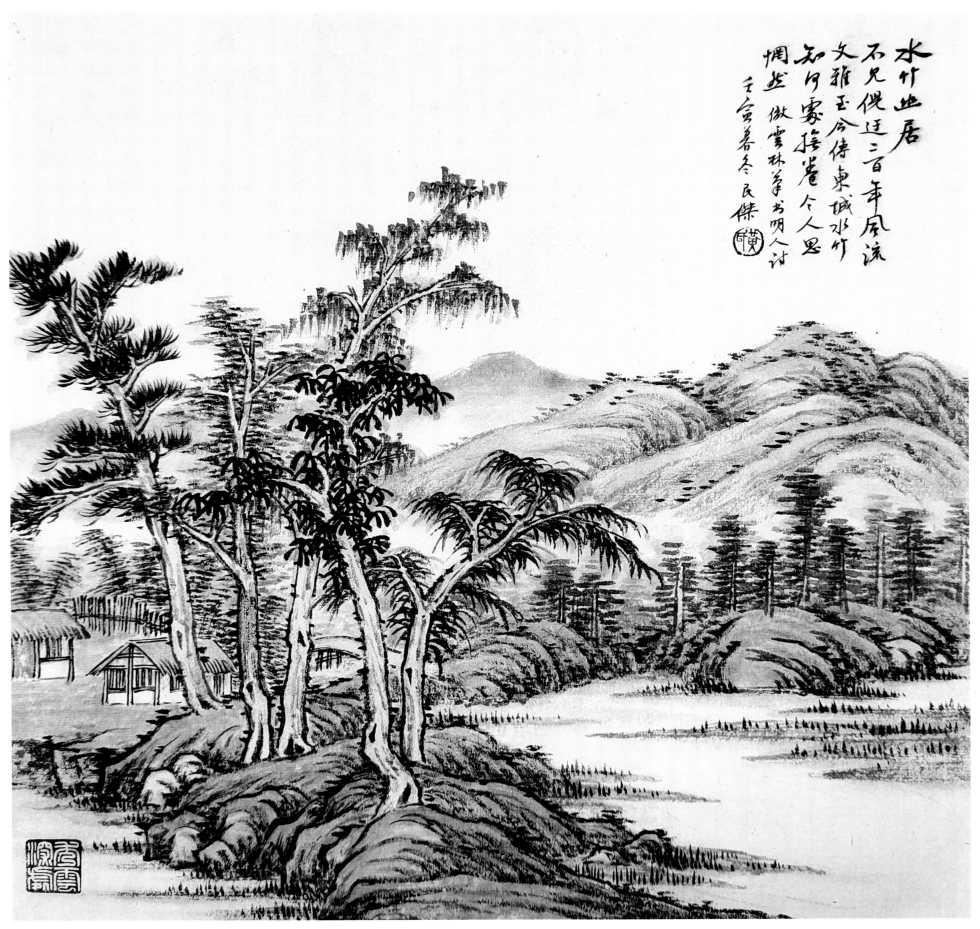

水竹幽居

倪云林常用干笔转折，用斜皴来表现山石结构，后人称之为"折带皴"。

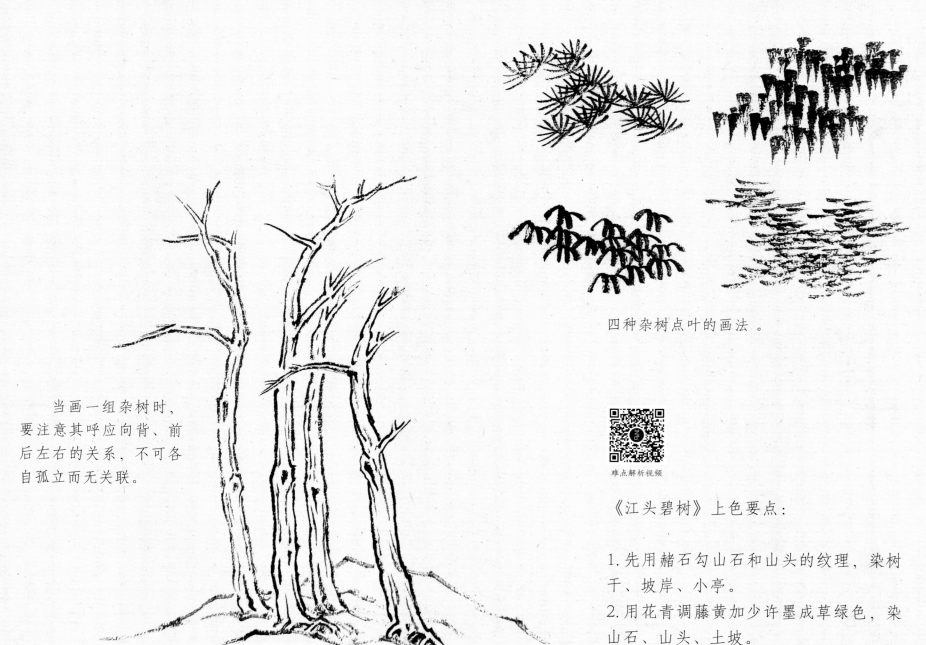

四种杂树点叶的画法。

当画一组杂树时，要注意其呼应向背、前后左右的关系，不可各自孤立而无关联。

难点解析视频

《江头碧树》上色要点：

1.先用赭石勾山石和山头的纹理，染树干、坡岸、小亭。
2.用花青调藤黄加少许墨成草绿色，染山石、山头、土坡。
3.用花青调墨画远山，染树叶、天空、水。

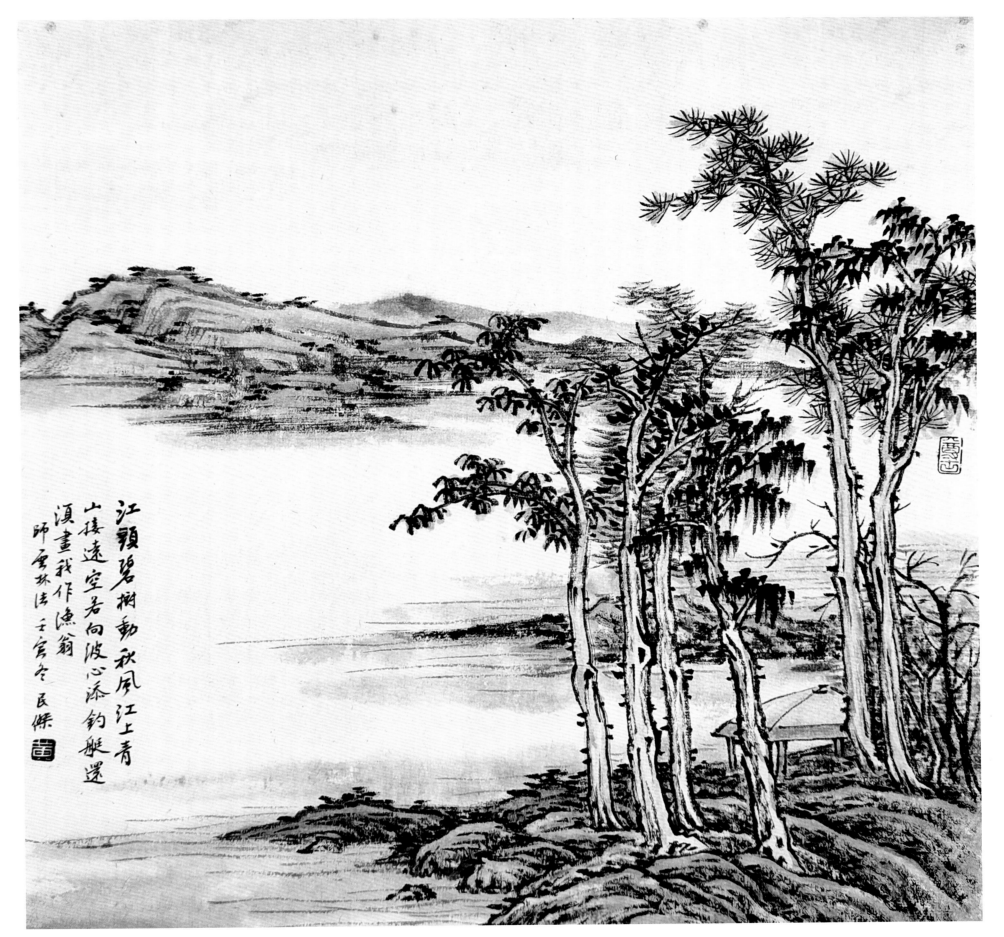

江頭碧樹動秋風江上青
山接遠空若向波心添釣艇遊
溪畫我作漁翁
師雲林法 壬午冬 民傑

江头碧树

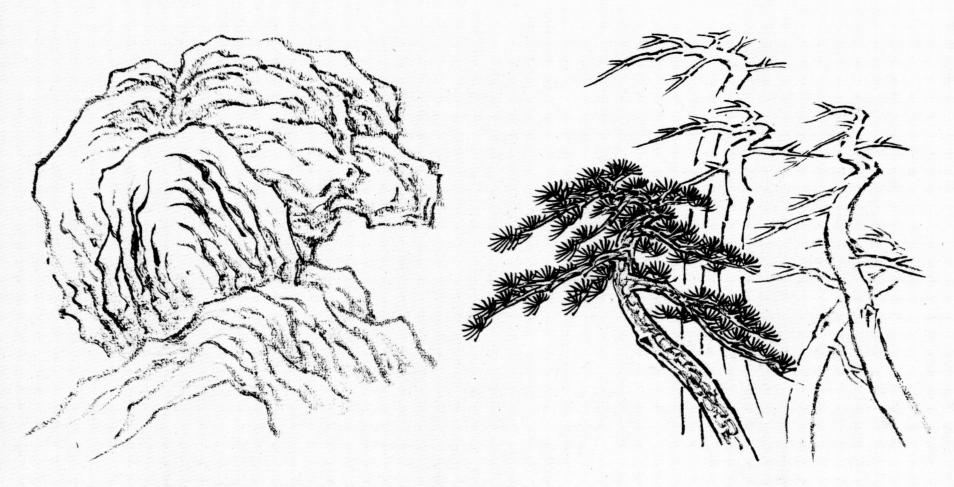

王蒙的山石皴法出自"披麻皴"，长而屈曲被后人称为"解索皴"，短而屈曲被称为"牛毛皴"，是用比较干燥的笔边画边擦出屈曲的线条。

五棵松树组合的画法，要注意前后、左右、高低错落的关系。

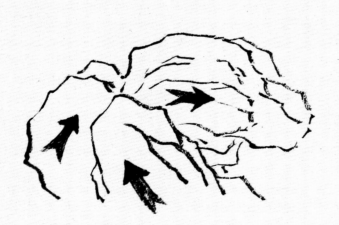

画几块山石的组合时，要注意山石的动态趋势。

瀑布下方要逐渐虚淡。

难点解析视频

《临流观瀑》上色要点：

1.先用赭石勾山石的纹理，干后用淡赭石染山石、土坡、树干、小舟。

2.点景人物衣服用钛白。

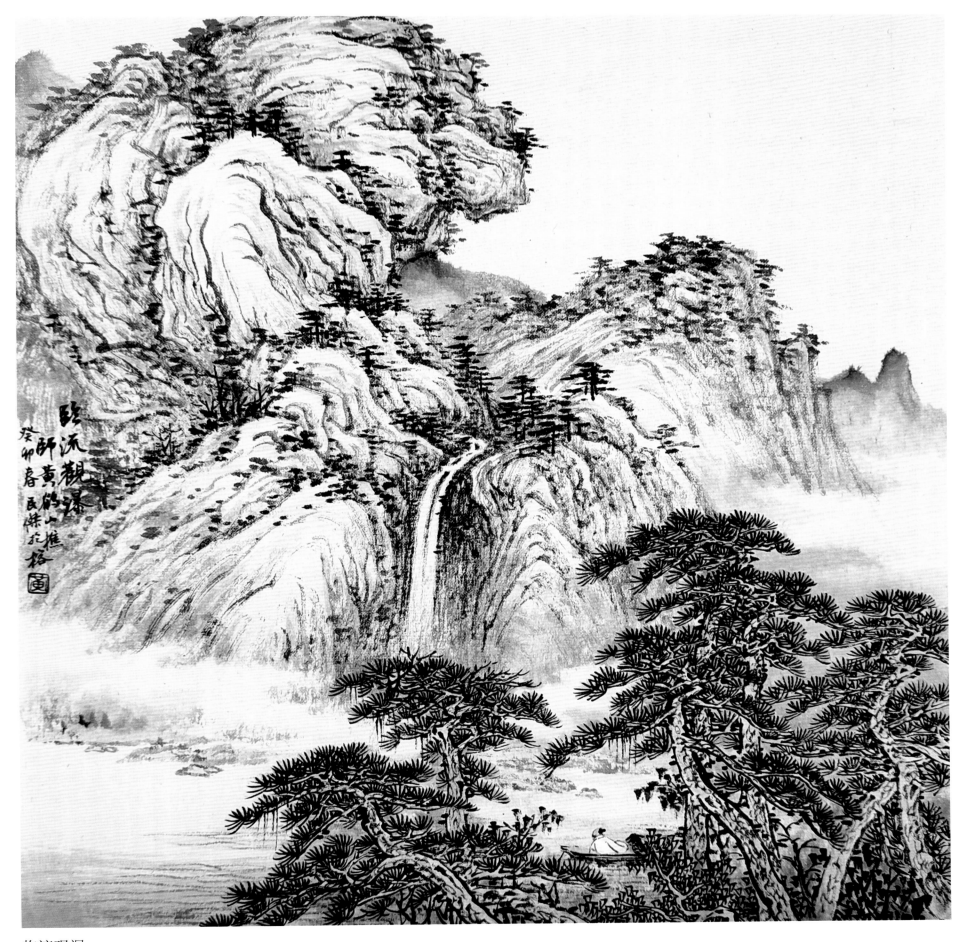

临流观瀑

平台和屋宇的画法。

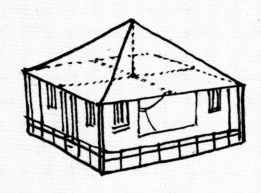

画亭子要注意透视，可以先把它看成一个方形盒子，逐步刻画。

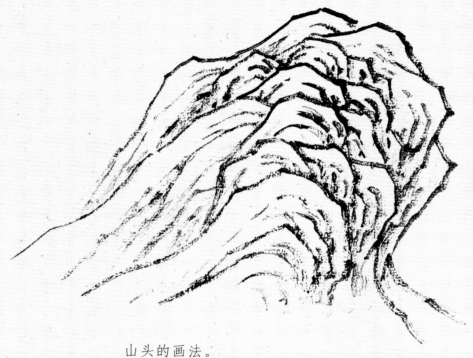

山头的画法。

难点解析视频

《溪谷幽居》上色要点：

1.先用赭石勾山石和山头的纹理，干后染树干、土坡、小桥、屋宇。

2.用花青调藤黄加少许墨成草绿色，染山石、平台，在染山头时要留出赭石色块。

3.用花青加墨画远山染水和天空。

几株杂树的组合画法。

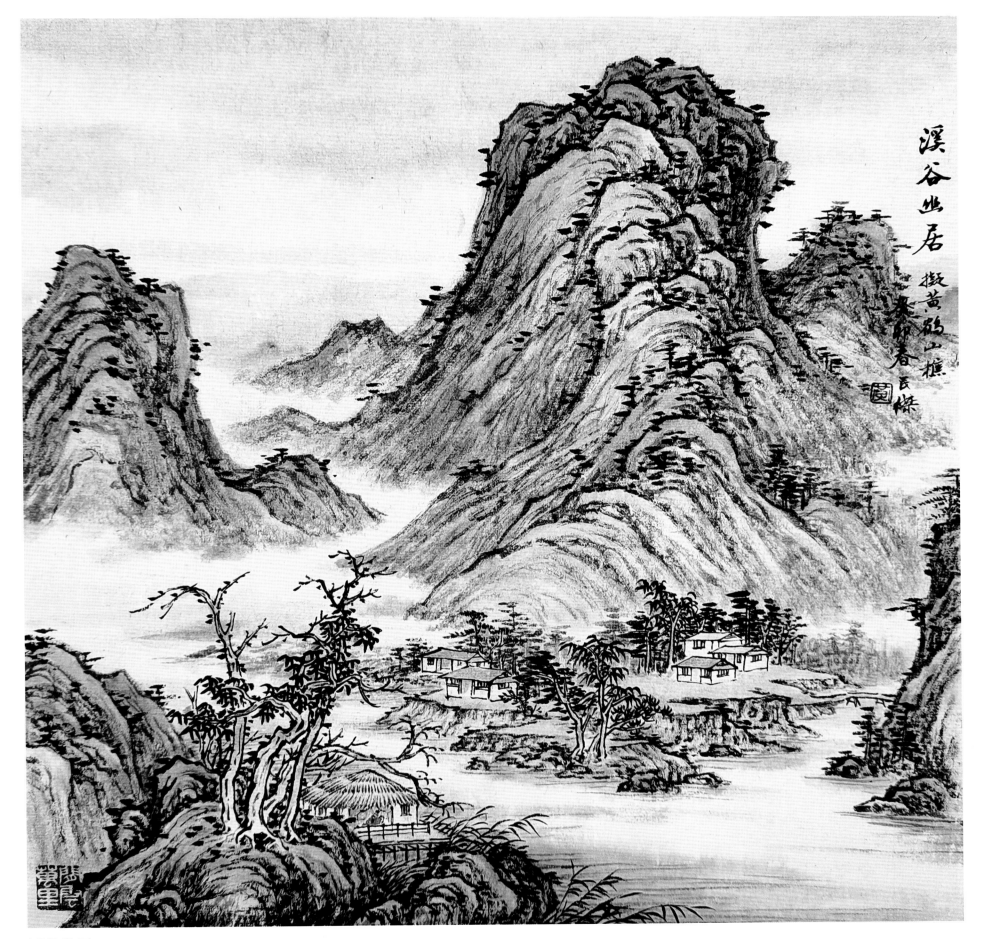

溪谷幽居

中景"蟹爪形"树枝的树木组合，后面
用淡墨横点树丛来衬托。

远景山势由近及远。

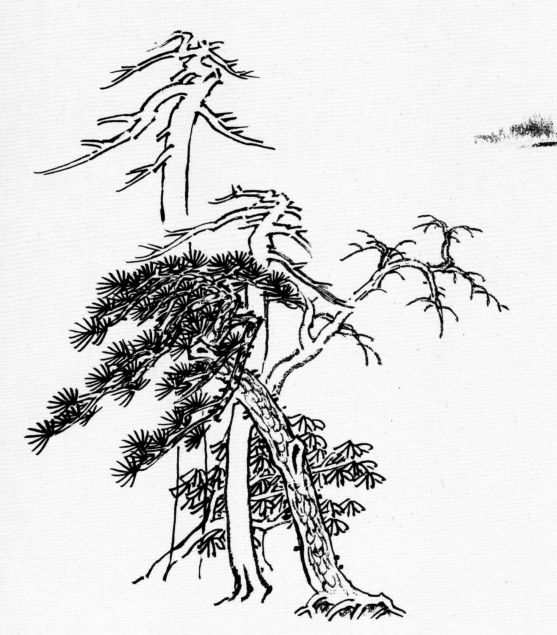

前景松树和杂树的组合画法。

江岸的远树迷茫不清，不可画太实。

难点解析视频

《寒江待渡》上色要点：

1.先用赭石勾山石和山头的纹理，染树干、坡岸、
小船，干后再用赭石染一遍山石和山头的下半部分。
2.用花青调淡墨染山石和山头的上半部分。
3.用淡墨画远山，染天。用花青调墨染水。
4.用赭石调朱磦填夹叶和点红叶。

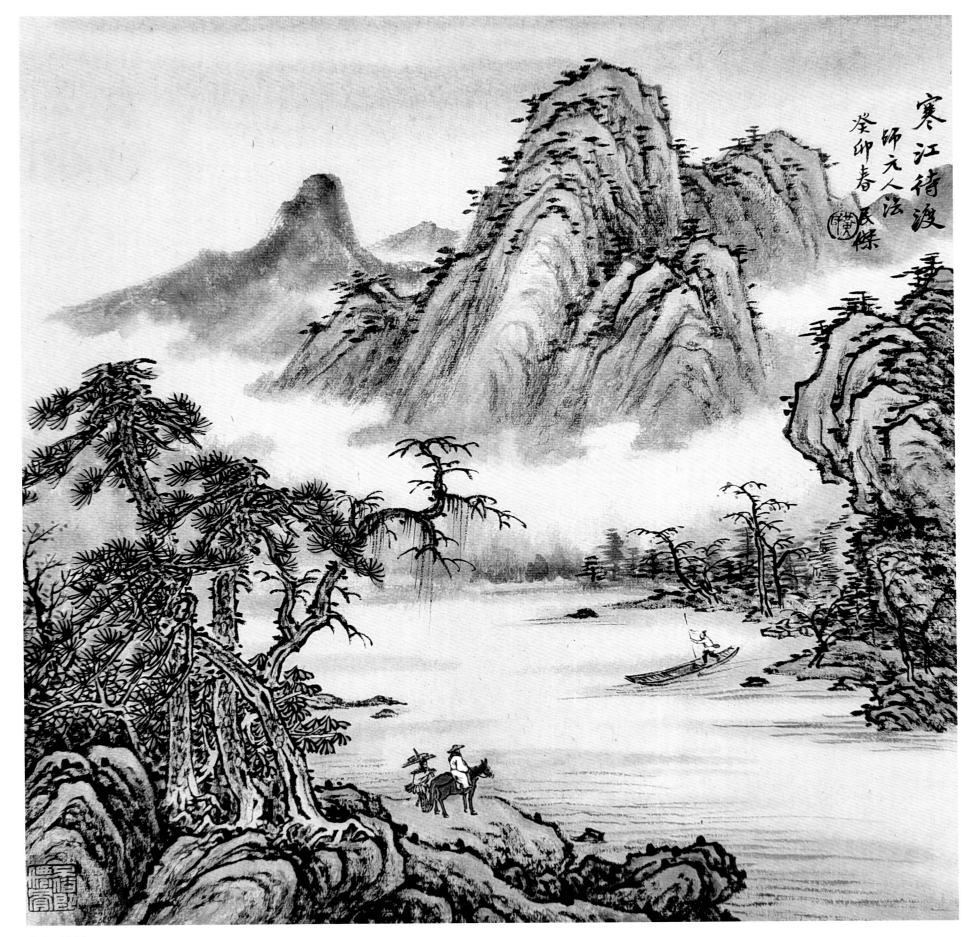

寒江待渡

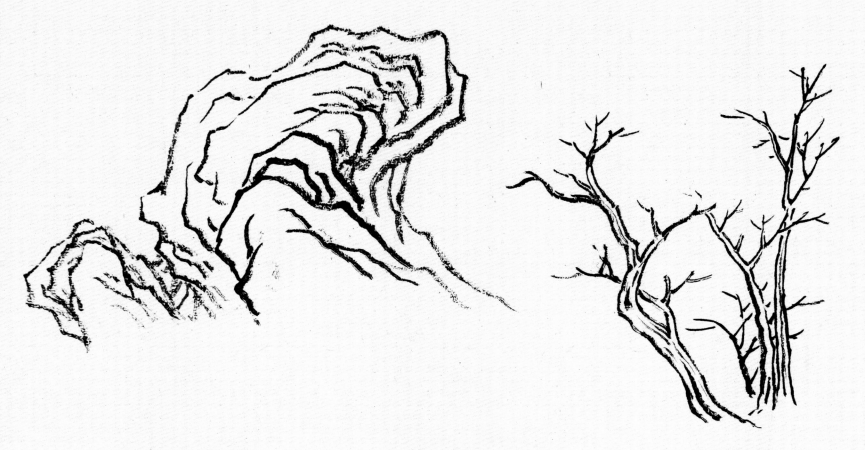

山石的线条勾勒要讲究合理生动，避免下面几种错误：

画杂树的线条宜松活，用笔苍劲，水分要干燥些便于掌握。

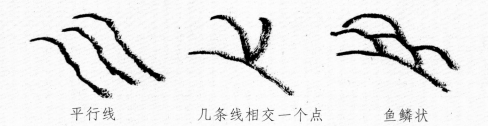

平行线　　　　　几条线相交一个点　　　　鱼鳞状

难点解析视频

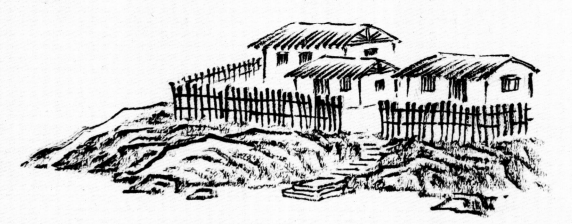

竹篱茅舍、河岸石阶的画法。

《溪山隐居》上色要点：

1.先用赭石勾山石和山头的纹理，染树干、竹篱茅舍，干后再用赭石染一遍山石和山头的下半部分。

2.用淡花青染山石和山头的上半部分，干后用三绿调三青，要淡一些。

3.用花青调墨画远山，染树叶、水。

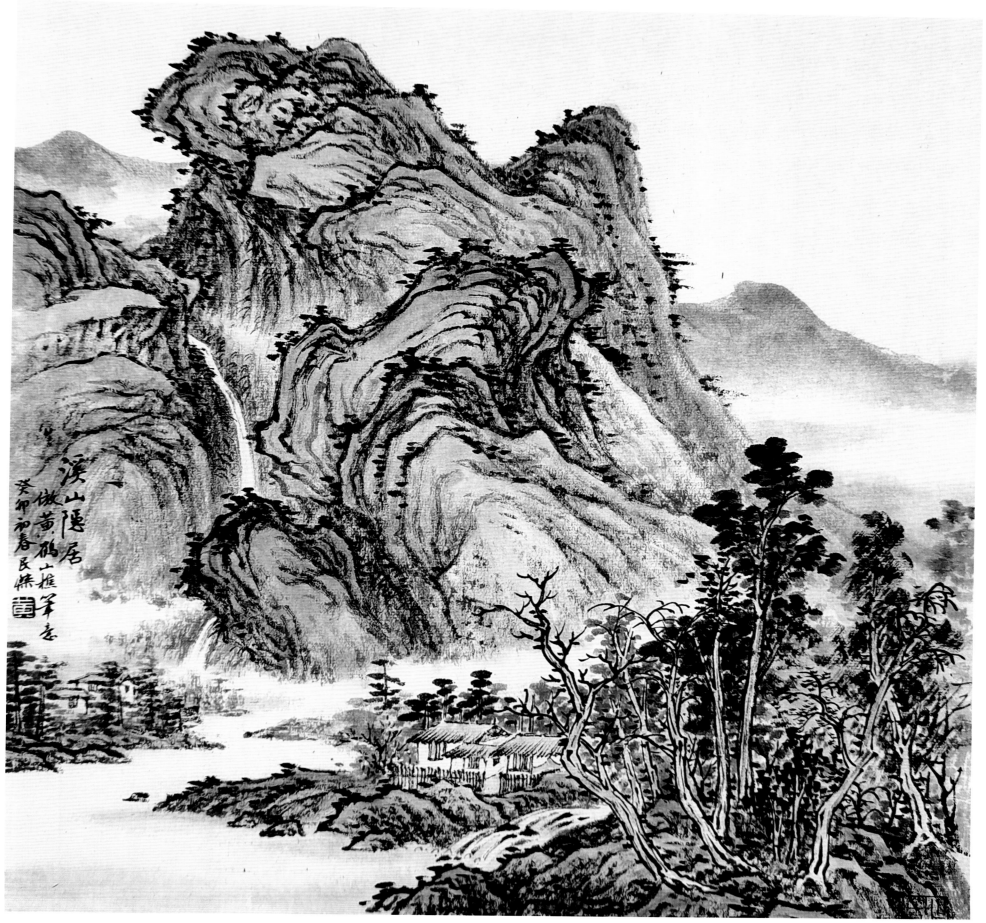

溪山隐居

黄公望的山头多用长披麻皴勾出，干淡疏松，清爽灵动。
山顶常置矾头（碎石块），远处杂树多用横点。

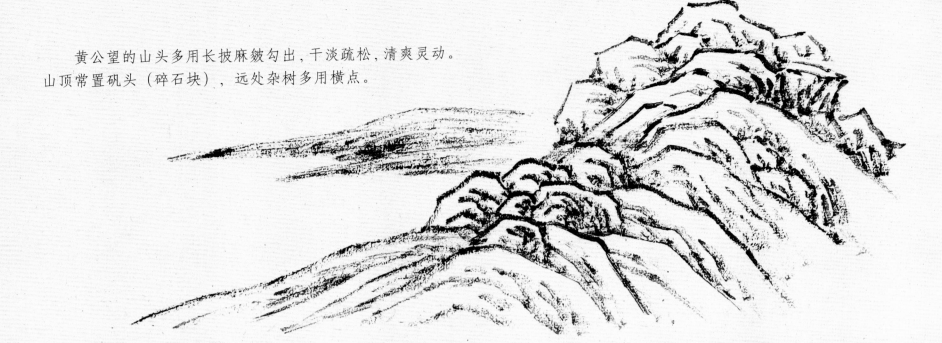

远处的小树可先画树干，再加横点。最远处的树木
迷茫成片，不见树干，注意画出墨色浓淡干湿变化。

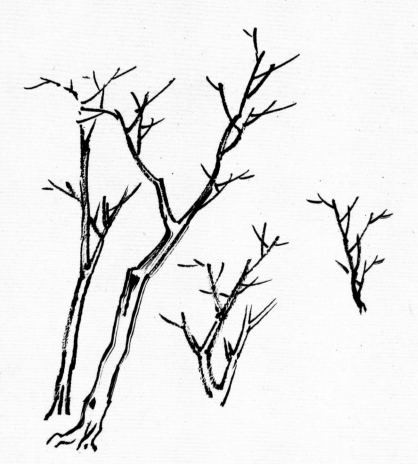

树木的"鹿角形"画法，小枝朝上。

难点解析视频

《富春山居》上色要点：

1.先用赭石色勾山石和山头的纹理，干后染山石、
山头的下半部分、树干、坡岸、屋顶、船只。
2.用花青调藤黄加少许墨成草绿色染山石和山头
的上半部分，干后用三绿调三青染一遍山头，山
头留出少许赭石色。
3.用花青加墨画远山，染树叶和水。

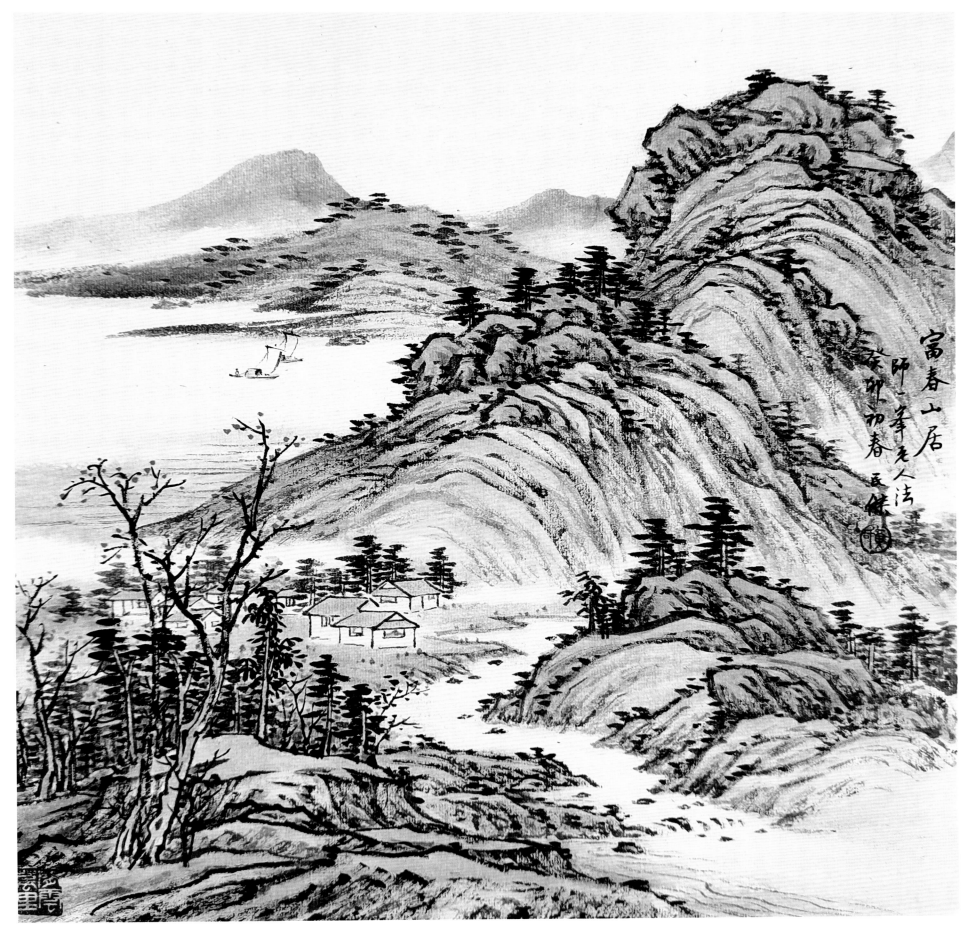

富春山居

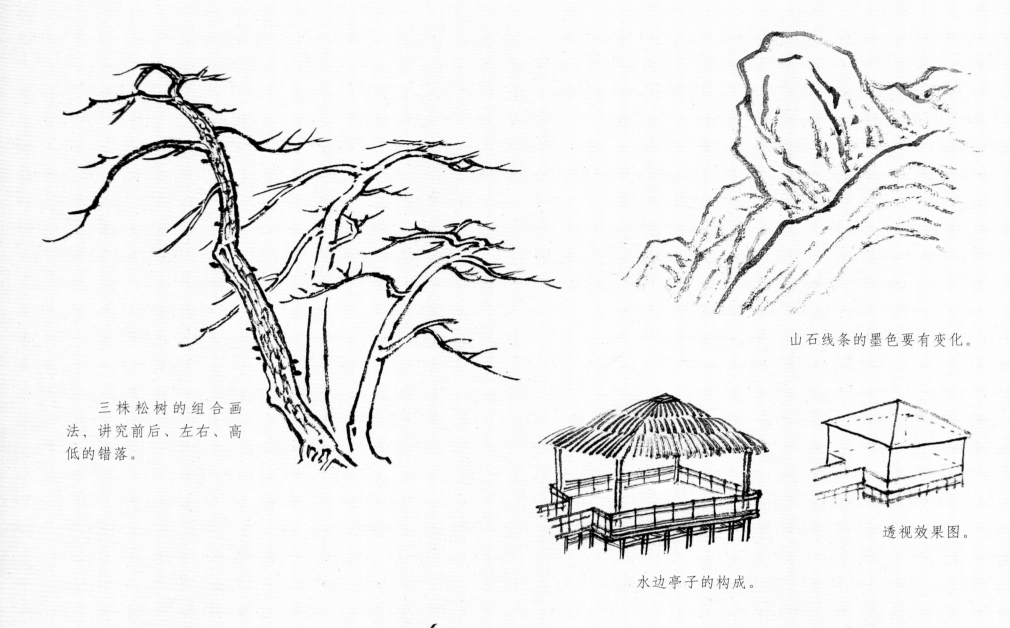

三株松树的组合画法，讲究前后、左右、高低的错落。

山石线条的墨色要有变化。

透视效果图。

水边亭子的构成。

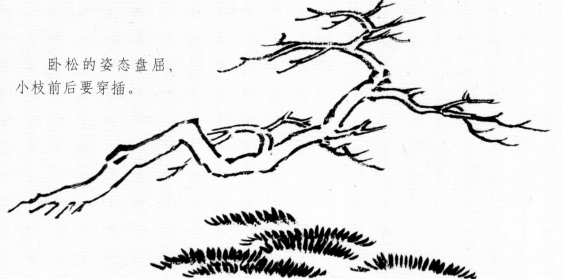

卧松的姿态盘屈，小枝前后要穿插。

用并排的竖点组成松针。

难点解析视频

《秋江独眺》上色要点：

1.先用赭石勾山石和山头的纹理，染树干、坡岸、亭子，干后再染一遍山石和山头。

2.用赭石调朱砂，染山石和山头的上半部分。

3.用花青调墨染松针、树叶、水。

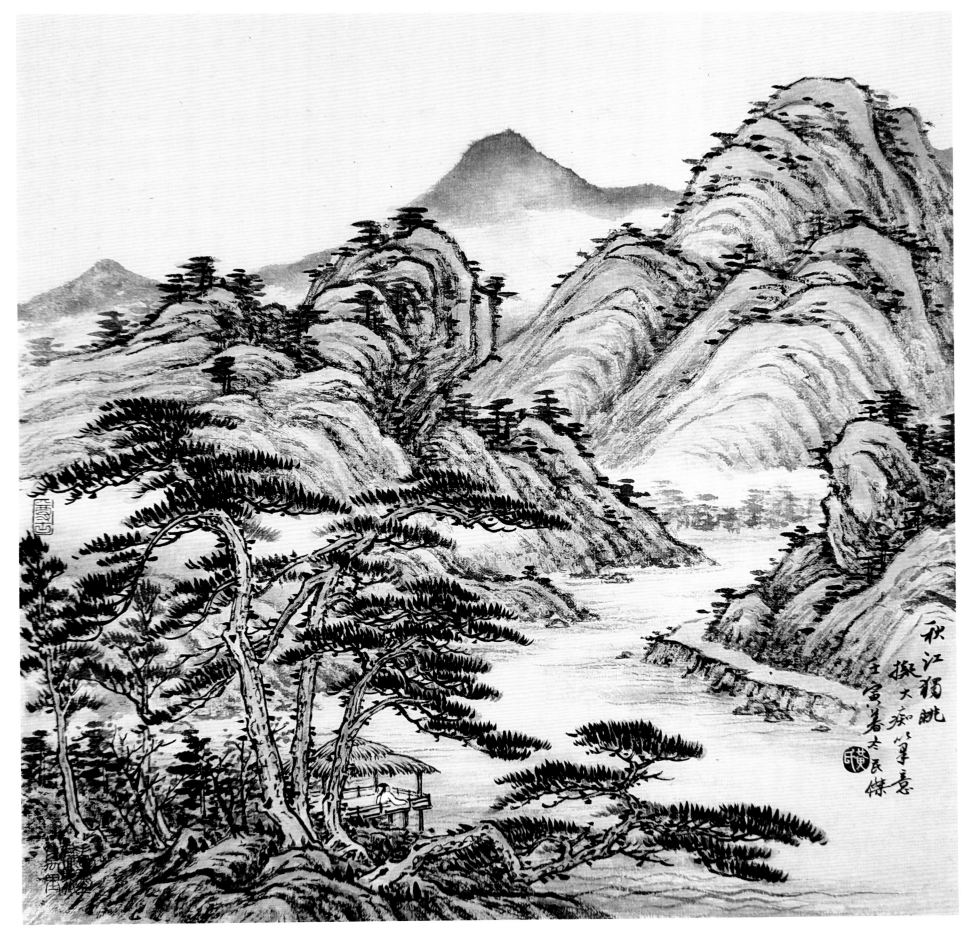

秋江独眺

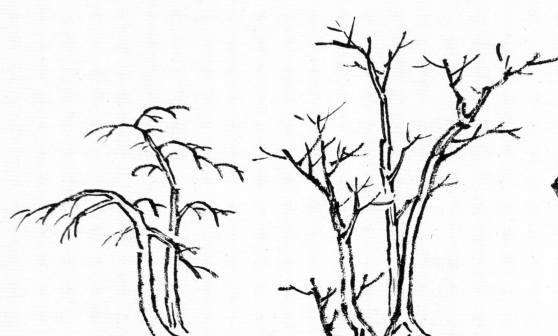

小枝向下的"蟹爪形"画法。　　小枝向上的"鹿角形"画法。

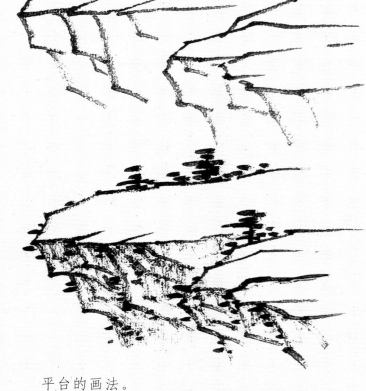

平台的画法。

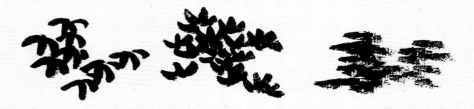

点叶方向的向下、向上、平点画法。

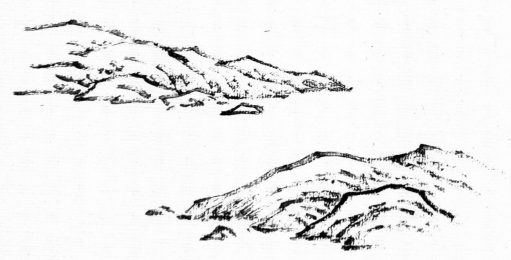

河岸的画法。

难点解析视频

《晴岚峰翠》上色要点：

1.先用赭石勾山石和山头的纹理，染树干、坡岸、屋顶、小桥，干后用赭石染一遍山石和山头的下半部分。

2.用花青调藤黄加少许墨成草绿色，染山石和山头顶部，最后用花青染一遍。

3.平台和草地可用淡三绿染。

4.用花青调墨画远山、树叶、水。

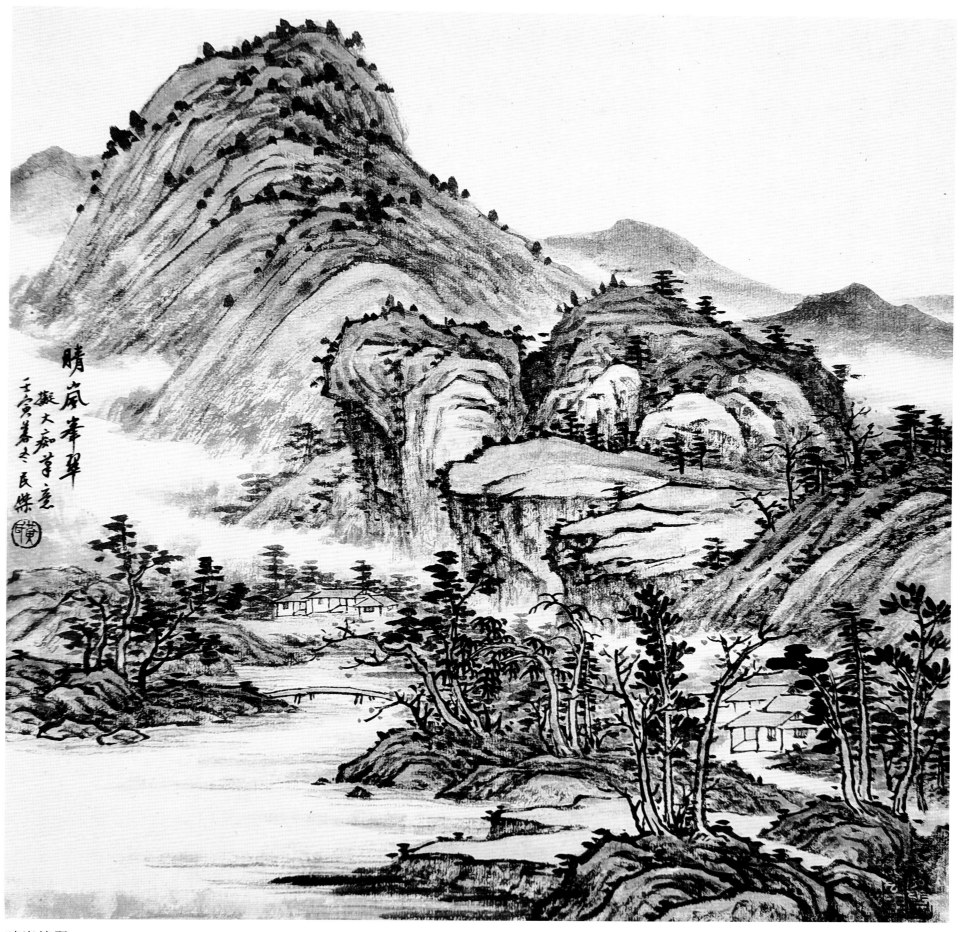

晴岚峰翠

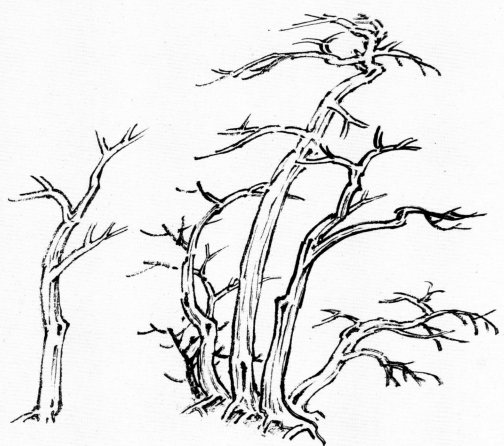

画苇草先画秆，加叶，逐渐加密。风吹
之后，苇草倾斜方向要一致。

杂树的组合要讲究前后、左右、高低穿插自然。

画山石要讲究大小相间。

难点解析视频

《洞庭秋晚》上色要点：

1.先用赭石勾山石和山头的纹理，染树干、坡岸，干
后再用赭石染一遍山石和山头。
2.用花青调藤黄加少许墨成草绿色，染山石和山头的
顶部，并染三角形夹叶。
3.用赭石调朱磦染"介"字形夹叶。
4.用花青调墨染水，淡墨染天。

远山的画法。

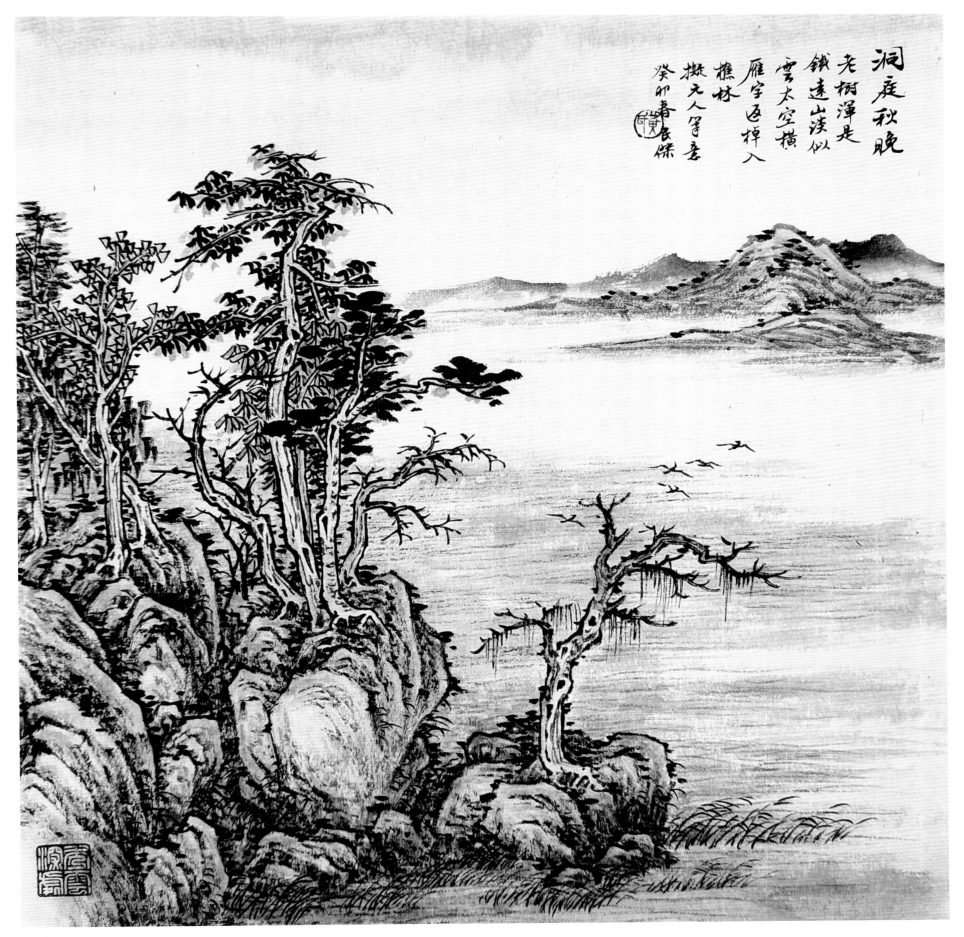

洞庭秋晚

溪流应近实远虚，水中多碎石。

竹篱茅屋的画法。

点叶方法相同，但用笔粗细不同，也会产生不同的效果。

山头的勾勒须用较干的长线条。

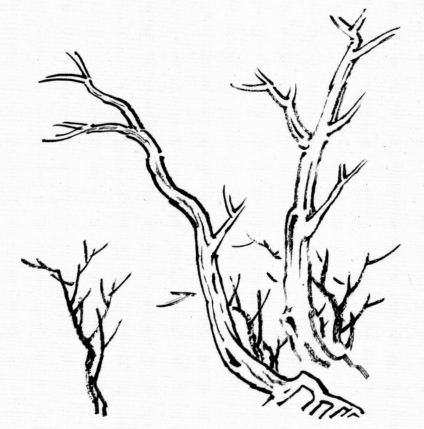

杂树枝干的画法。

难点解析视频

《野桥策蹇》上色要点：

1.先用赭石勾山石和山头的纹理，染树干、坡岸、茅屋、小桥，干后再用赭石染一遍山石和山头的下半部分。

2.用花青调少许墨，染山石和山头的上半部分，调淡后画远山，染水。

3.用淡三青点杂树叶。

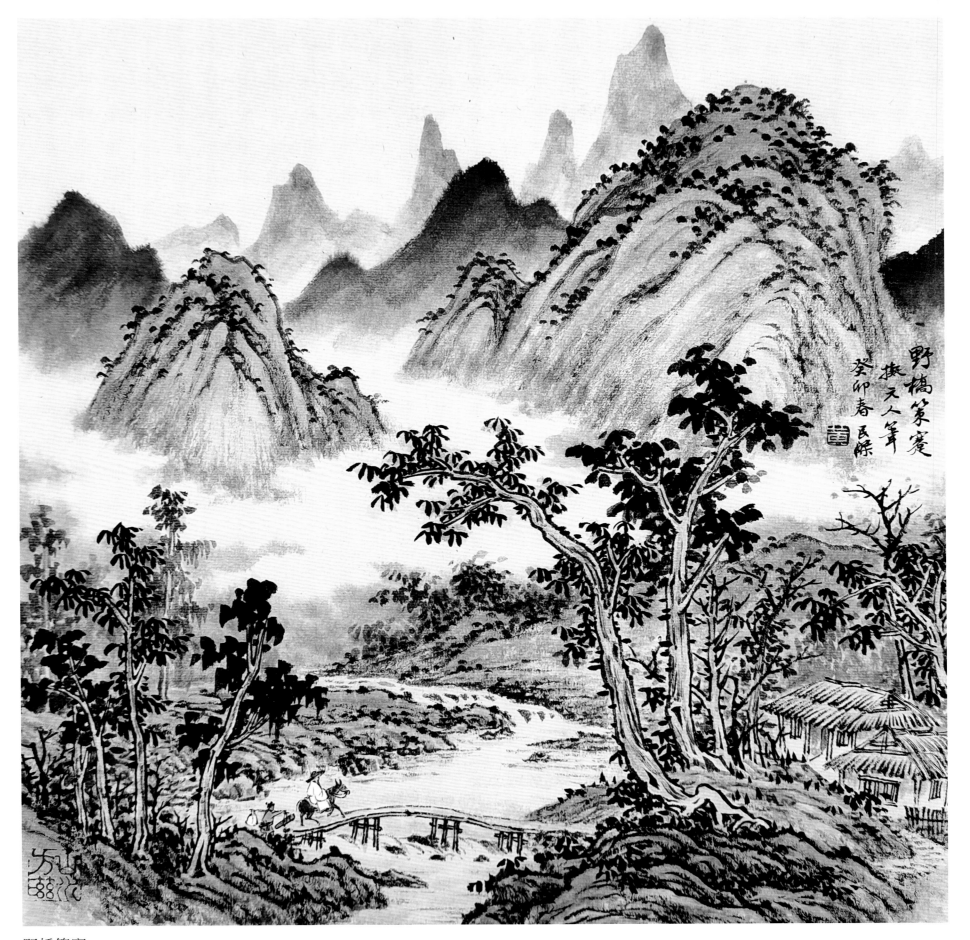

野桥策蹇

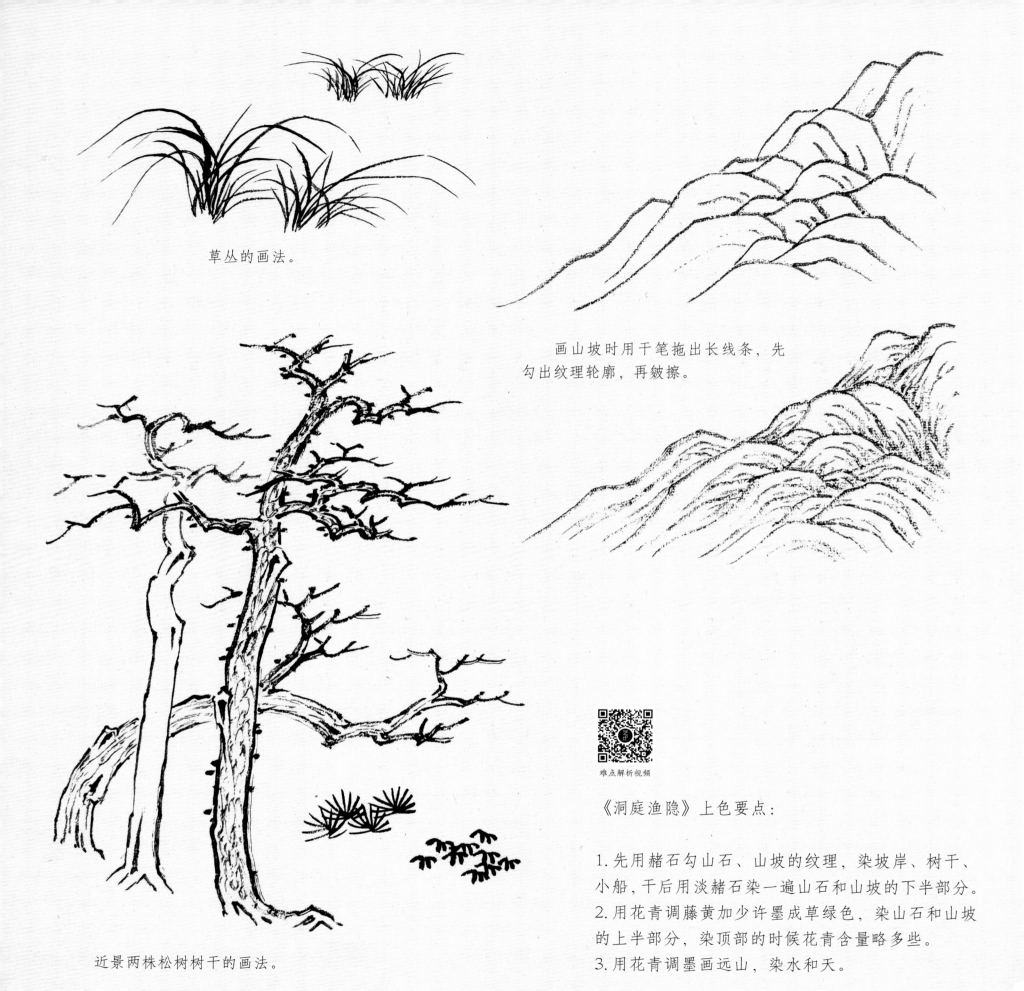

草丛的画法。

画山坡时用干笔拖出长线条，先勾出纹理轮廓，再皴擦。

近景两株松树树干的画法。

难点解析视频

《洞庭渔隐》上色要点：

1.先用赭石勾山石、山坡的纹理，染坡岸、树干、小船，干后用淡赭石染一遍山石和山坡的下半部分。
2.用花青调藤黄加少许墨成草绿色，染山石和山坡的上半部分，染顶部的时候花青含量略多些。
3.用花青调墨画远山，染水和天。

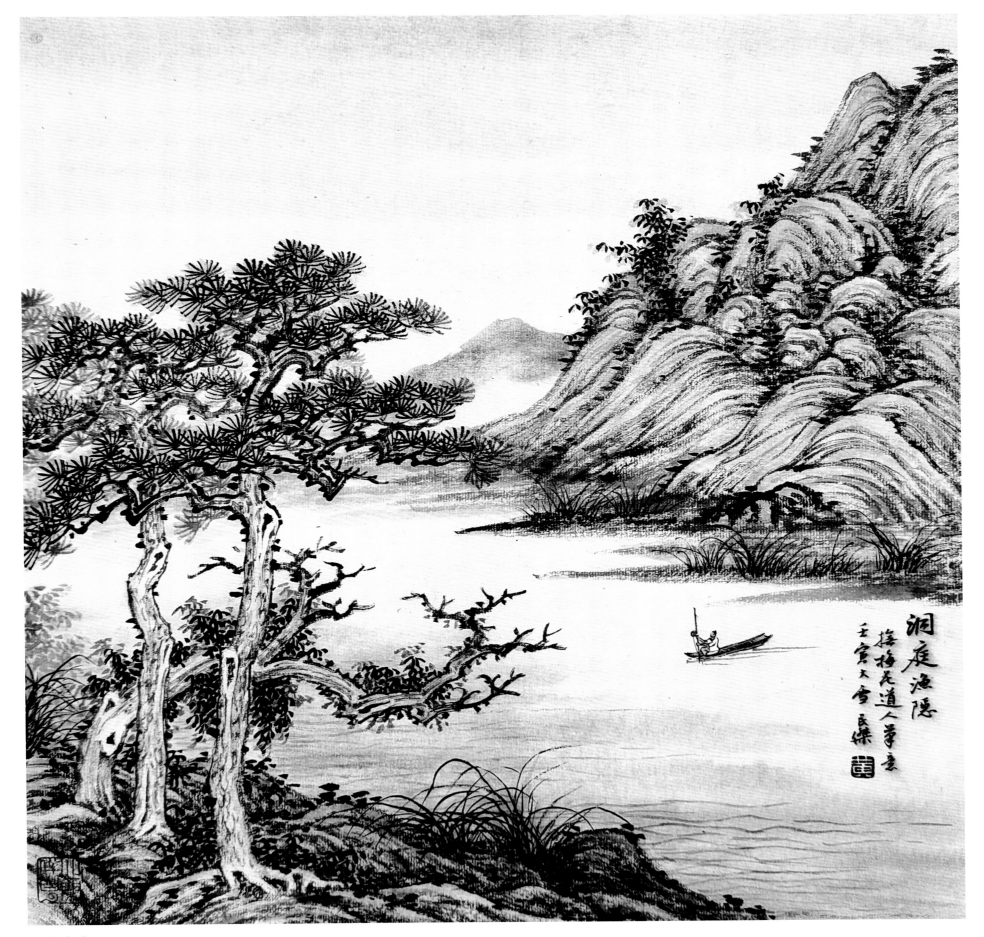

洞庭渔隐